墨点 墨点美术

DRAW CHINA BY SKETCH DELICACIES

素描画中国 美食

墨点美术 编绘

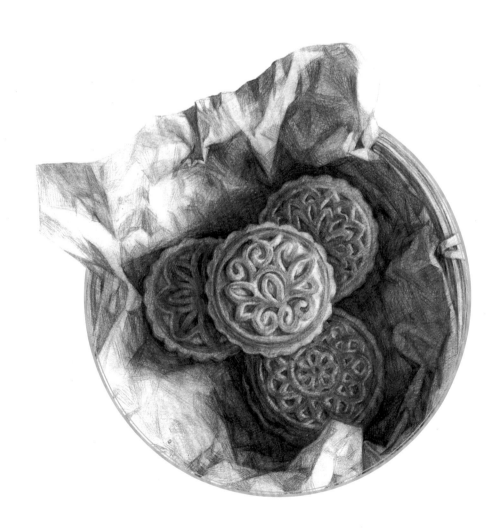

浙江人民美术出版社

图书在版编目（CIP）数据

素描画中国 . 美食 / 墨点美术编绘 . —杭州 : 浙
江人民美术出版社，2022.2
ISBN 978-7-5340-9270-1

Ⅰ . ①素… Ⅱ . ①墨… Ⅲ . ①素描 – 作品集 – 中国 –
现代②饮食 – 文化 – 中国 Ⅳ . ① J224② TS971.2

中国版本图书馆 CIP 数据核字（2022）第 002385 号

责任编辑：雷 芳
责任校对：程 璐
责任印制：陈柏荣
选题策划：墨点美术
装帧设计：墨点美术

素描画中国 美食 墨点美术 编绘

出版发行：浙江人民美术出版社
地 址：杭州市体育场路 347 号
经 销：全国各地新华书店
制 版：武汉市新新传媒集团有限公司
印 刷：武汉精一佳印刷有限公司
版 次：2022 年 2 月第 1 版
印 次：2022 年 2 月第 1 次印刷
开 本：889mm×1240mm 1/16
印 张：4
字 数：40 千字
书 号：ISBN 978-7-5340-9270-1
定 价：35.00 元

前言

　　在中国这片广大的土地上，千百年来，制作出了数不胜数的美食。有一句老话"民以食为天"，足以见得食物的重要性。在中国悠久的历史进程中，各地区根据自己的特色形成了不同风格的美食。每一道中华传统美食中都蕴含着丰富的文化底蕴，每一口独具特色的美味中都蕴藏着当地人民的勤劳与智慧。一道美食足以唤起一个人的乡愁。身在异国他乡的人们，无论是谁，一提起故乡的美食，就会回忆起那熟悉的味道，想念起故乡的亲朋好友。

　　本书通过素描画的形式，将各种中华美食的风采展现出来，表现中国美食文化的博大精深；带领读者了解不同地区的美食、各地美食的由来、各地独具特色的美食文化；更重要的是，带领初学者学习基础的素描绘画方法，画出中华美食的特色。本书详细描述了各种美食的具体绘制步骤，从整体到局部，帮助初学者解决在面对复杂的素描图案时的困难，能让初学者更加清晰地了解每一个绘画步骤。这样不仅能激发初学者对素描的兴趣，还能让其了解中华传统美食文化。

　　本书不仅适合素描画初学者，还适合喜爱中华传统美食的人们。现在就请打开本书，进入中华美食的世界吧！

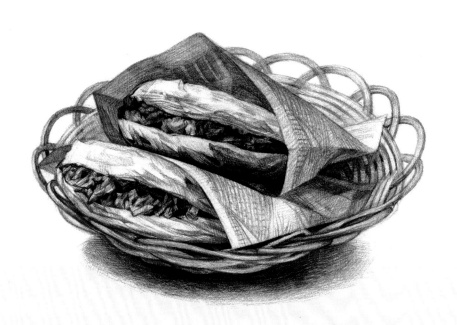

目录

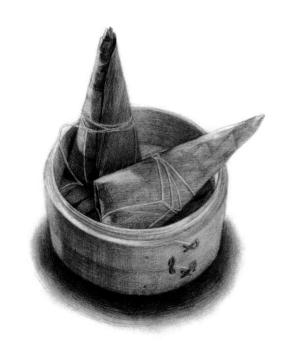

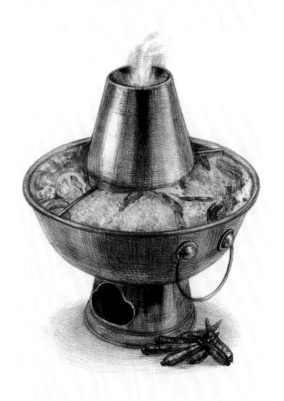

工具介绍

❀铅笔

铅笔尾端有型号标注，"H"代表硬铅芯，"B"代表软铅芯。"H"前的数字越大，代表铅芯越硬，颜色越淡；"B"前的数字越大，代表铅芯越软，颜色越黑。

❀素描纸

选用素描纸的基本要求是耐擦、不起毛、易上铅。纸张纹理分细纹、中粗纹、粗纹等，不同的纹理所表现出的效果是不同的。

❀铁夹

铁夹可以直接将画纸固定在画板上，方便作画。

❀卷笔刀

现在市面上有很多素描专用卷笔刀，能够快速、便捷地削尖铅笔，节省时间。

❀美工刀

美工刀能将铅笔芯削长、削尖，这样的笔尖更加适合排线。

❀擦笔

擦笔又叫纸擦笔。通常用于调子的铺排或制造朦胧的效果。

❀可塑橡皮

可塑橡皮可以根据画面的需要捏成任意形状使用，一般用于减淡画面中的重色。

削铅笔的方法

❶ 削去铅笔的木头，待削出合适长度的笔芯后，再将木头的边缘修整整齐、平缓。

❷ 将笔芯削成锥形。注意笔芯不宜削得过长、过尖，否则容易折断。

❸ 削尖笔尖。绘画过程中需及时调整笔尖，特别是在刻画物品细节时。

三大面

光照射在物体上时，物体表面各区域会呈现出不同的亮度，一般可划分为：亮面、灰面、暗面。亮面为受光面，灰面为侧光面，暗面为背光面，这就是通常所说的素描"三大面"。

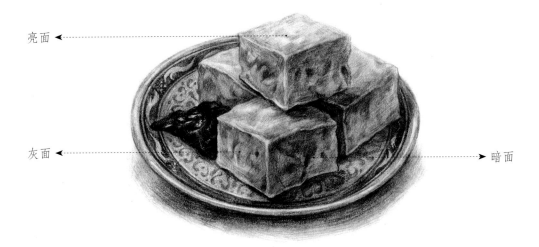

亮面 ←
灰面 ←
→ 暗面

五大调

在"三大面"的基础上，根据受到光线影响的强弱，物体表面可分为不同层次的深浅区域，分别为：高光、灰面、明暗交界线、反光和投影，统称为"五大调"。"五大调"在素描基础训练中起着重要的作用。

高光：受光面最亮的点，表现的是物体直接反射光源的部分，常见于质感比较光滑的物体。

灰面：位于高光与明暗交界线之间的部分，层次较为丰富。

明暗交界线：区分物体亮部与暗部的区域，一般位于物体结构的转折处。

反光：物体的背光部分中受其他物体或物体所处环境的反射光影响的部分。

投影：物体本身遮挡光线后在空间中产生的暗影。越靠近物体本身，投影边缘越清晰，越远则越模糊。应遵循近实远虚的光源规律。

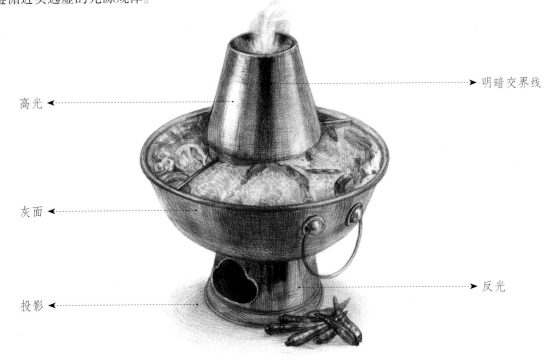

高光 ←
灰面 ←
投影 ←
→ 明暗交界线
→ 反光

虚实关系的空间表现

　　素描中的虚实，简单来讲，就是模糊和清晰。虚实是空间表现的重要手段之一。虚实关系一方面是客观规律的体现，另一方面也是作画者描绘客观对象时对美的主观表达。在绘画过程中，我们应该遵循主实次虚、近实远虚、亮实暗虚，细致刻画处实、概括刻画处虚的规律，从而增强整个画面的空间感，使画面更完整、统一。

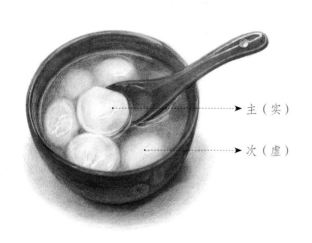

主（实）
次（虚）

1.主实次虚

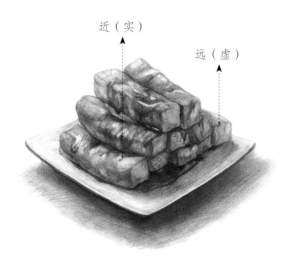

近（实）
远（虚）

2.近实远虚

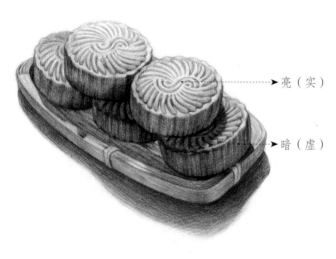

亮（实）
暗（虚）

3.亮实暗虚

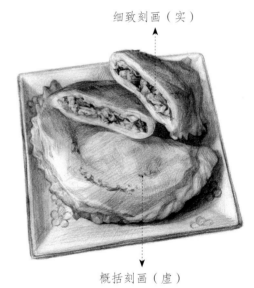

细致刻画（实）

概括刻画（虚）

4.细致刻画处实、概括刻画处虚

　　我们在实际应用的时候，虚的地方要模糊，层次少；实的地方要清晰，层次丰富。虚，具体来说就是在处理客观对象的时候降低明暗对比度，减少黑白灰层次。在用笔的时候，侧锋要虚，中锋要实。擦的效果要虚，线条效果要实。

第二章 案例精讲

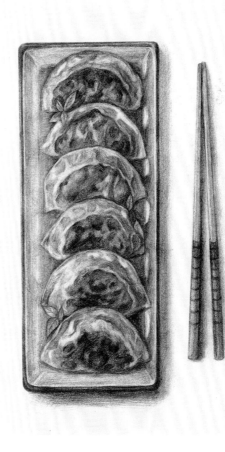

包 子

扫码看视频

　　包子是经典的中国传统美食，是一种古老的传统面食，形状多样，多呈圆形。传为诸葛亮所发明，常常被当作早餐，口感松软，口味多样，并且易于消化吸收，适合消化功能较弱的人食用。包子由面皮和馅料组成，馅料有咸味的，也有甜味的。咸味的包子常用猪肉、包菜、粉条、香菇等作为馅料，甜味的包子常用豆沙、蛋黄、黑芝麻等作为馅料。

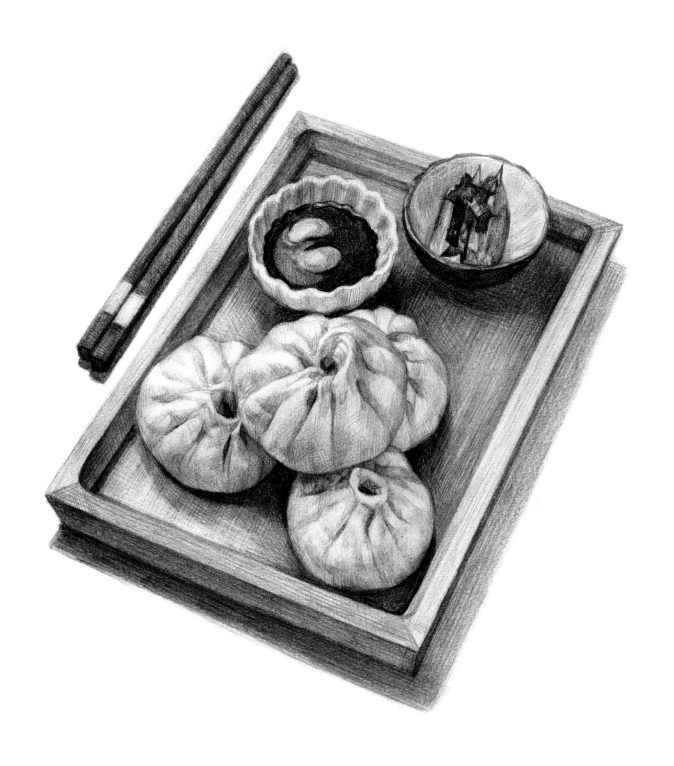

① 用长而概括的线条确定出包子、调料、托盘和筷子的位置关系和大致轮廓。

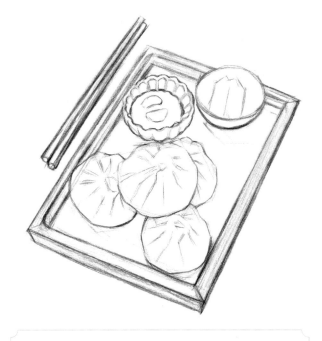

② 擦去多余的线条，仔细勾勒出包子、调料、托盘和筷子的具体形状。

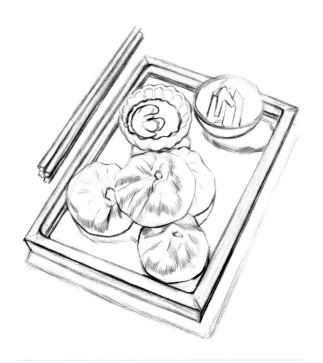

③ 根据光源方向，确定大的亮暗面，画出包子、调料、托盘和筷子的明暗交界线及投影形状。

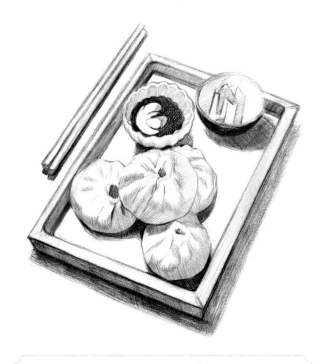

④ 给画面的暗面统一铺上调子，并按固有色和主次关系对颜色稍作区分。

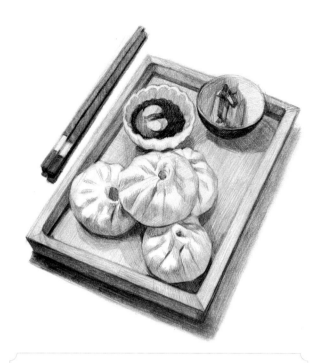

⑤ 加深包子、调料、托盘和筷子的暗面，拉开画面的黑白灰关系。

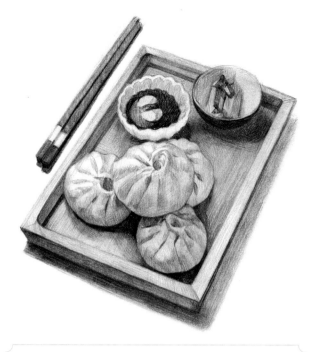

⑥ 为进一步区分颜色，加上一些灰面。再加重包子的投影，衬托出包子的立体感；同时加重调料的投影，因距离稍远，故投影可稍弱些。

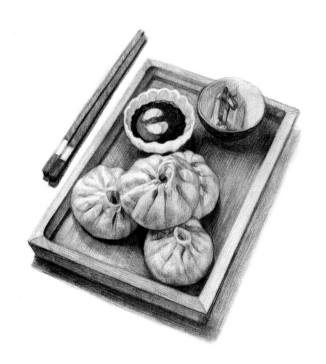

⑦ 继续加重包子和调料的投影，并且柔和过渡。再画出包子上颜色较深的部分细节，增强对比，同时注意颜色变化。

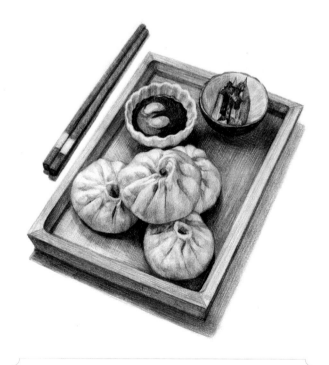

⑧ 添加调料的细节，加深筷子的暗部，调整画面，使画面完整统一。

韭菜盒子

韭菜盒子是中国北方地区流行的传统小吃，在有些地区也是节日食品。韭菜盒子一般以韭菜、鸡蛋、面粉为主要原料制作而成。韭菜盒子表皮金黄酥脆，形状类似于饺子，口感松软，面皮筋道，馅料香而不腻，味道鲜美，营养丰富，适合寒性体质等人群食用。

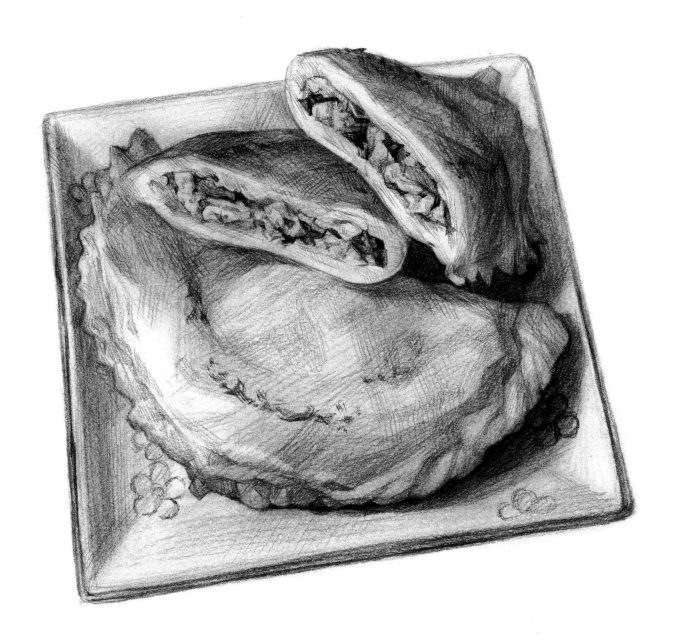

① 概括出韭菜盒子和盘子的基本型，用长线分割出具体的位置。

② 细致地勾勒出韭菜盒子和盘子的形状。

③ 刻画出韭菜盒子的细节，归纳出物体的暗面，画出其明暗交界线。

④ 根据光源方向，分出受光面和背光面，用细腻的排线统一暗面。

⑤ 先用纸巾轻擦盘子，再用纸擦笔顺着韭菜盒子的结构揉擦，拉开画面的明暗关系。注意区分韭菜盒子不同的色调变化。

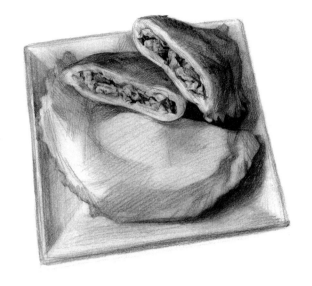

⑥ 细致刻画后面的两块韭菜盒子。加重力度刻画韭菜盒子馅料的最暗部，加强颜色对比，突出亮部；再加重韭菜盒子表面的暗部，用不同的重色表现出韭菜盒子表面凹凸的质感。

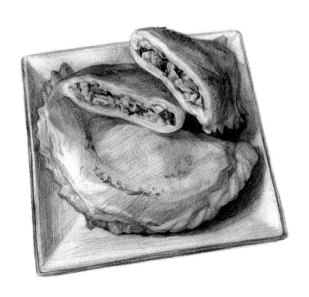

⑦ 用同样的方法刻画前面的韭菜盒子。再细化盘子，使画面更加丰富、完整。

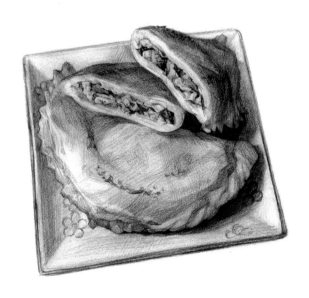

⑧ 完善整体画面。用细腻的笔触添加盘子的花纹，注意表现出颜色的深浅变化，避免呆板。

青 团

　　青团是中国江南地区的传统特色小吃，也是一种常见的汉族节日食品。青团呈绿色，是用艾草的汁拌进糯米粉里，再加进馅料而制成的糕团，是一种天然的绿色小吃。现在的青团除了用艾草汁拌进糯米粉外，还有用浆麦草汁或其他绿色蔬菜汁代替艾草汁的。青团有多种馅料，咸味青团清爽不油腻，甜味青团甜中带着草叶的清香，软糯可口。

扫码看视频

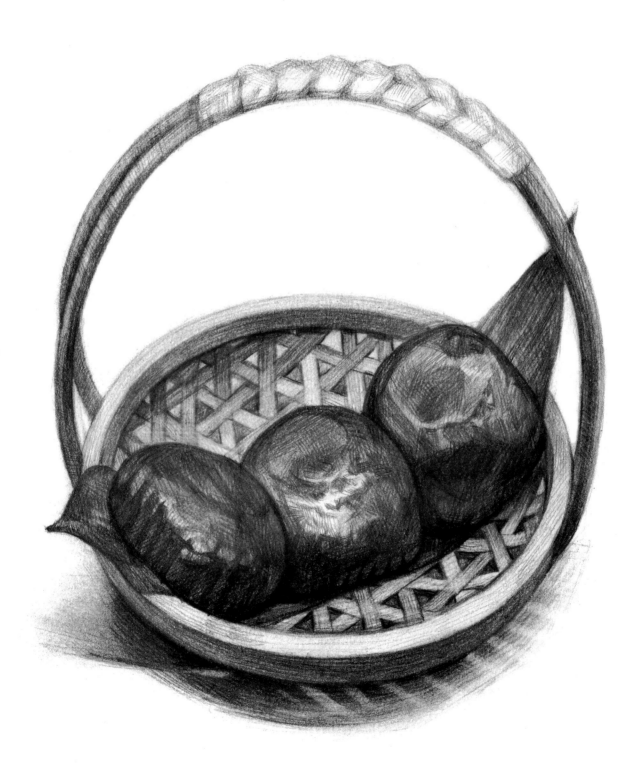

① 先仔细观察青团、叶子和编织篮，再勾勒出青团和编织篮的位置和大致形状。

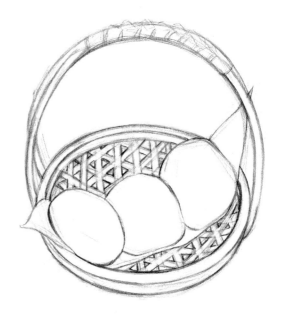

② 用橡皮减淡辅助线，细化出青团、叶子和编织篮的具体造型。

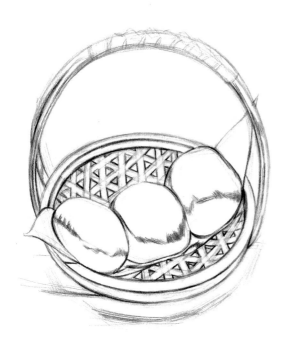

③ 根据光源方向，确定青团和编织篮的暗部，画出其明暗交界线和投影形状。

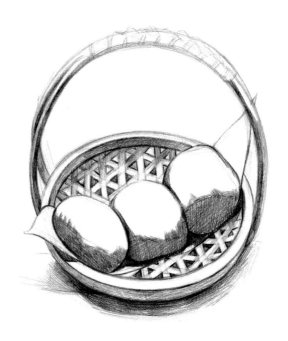

④ 给青团和编织篮的暗部和投影铺上调子。再加深暗部和投影，区分出大致的明暗关系。

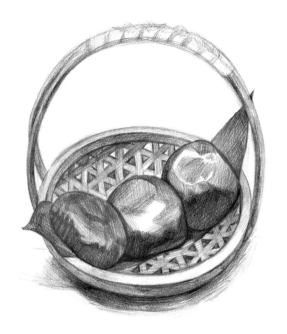

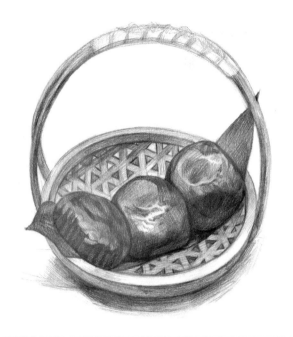

⑤ 加深青团的灰面和亮面，使青团的形体更加饱满，并丰富叶子、编织篮的细节，使画面层次更加丰富。

⑥ 围绕青团的形体结构进行塑造，区分三个青团的色调对比关系。再对编织篮前后的色调稍作区分。

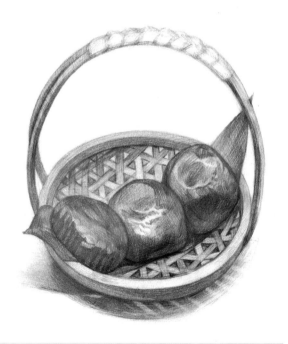

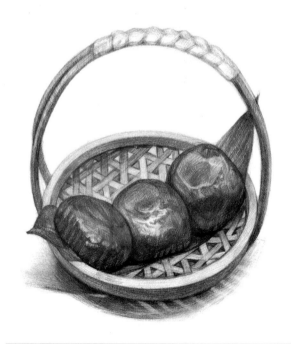

⑦ 深入刻画编织篮。调整编织篮把手的细节，用橡皮轻轻擦掉僵硬的边缘线。再将投影擦出光影效果。

⑧ 调整整体画面的对比关系。继续加深青团的暗部，再添加青团亮面的细节，最后加强编织篮亮暗面的对比。

粽子

　　粽子是中国历史文化积淀最深厚的传统食品之一，它以糯米为主料，再用粽叶包裹于其外。粽子形状多样，主要有三角状、四角状等。传说粽子是为祭奠伟大的爱国诗人屈原而发明的。千百年来，中国一直有端午节吃粽子的习俗，并随着各地饮食习惯的不同形成了不同的风味，有甜咸口味之分，吃起来带着粽叶的清香。

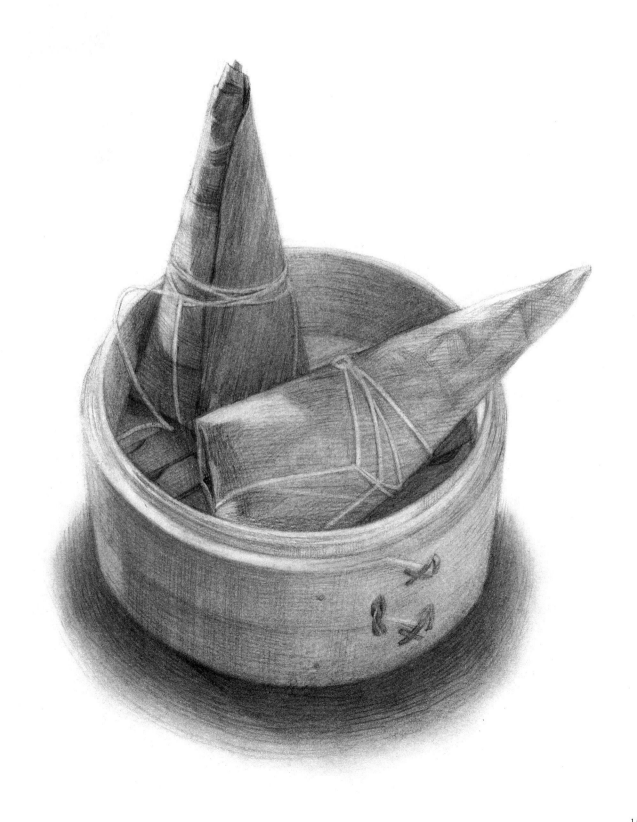

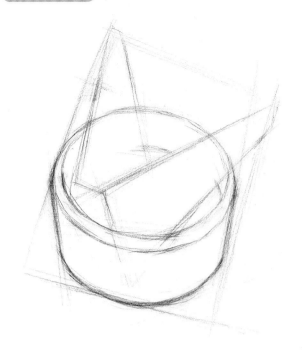

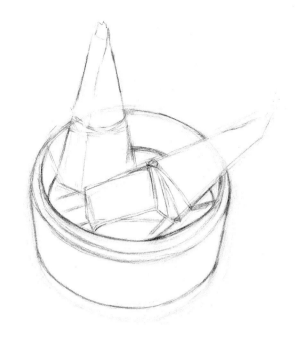

① 先分析粽子和蒸笼的遮挡关系，再用较轻的线条概括出粽子和蒸笼的基本型。

② 用橡皮擦除多余的线条，再用 2B 铅笔勾画出详细的线稿。

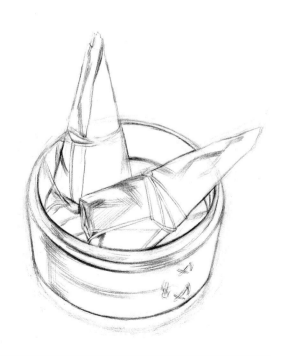

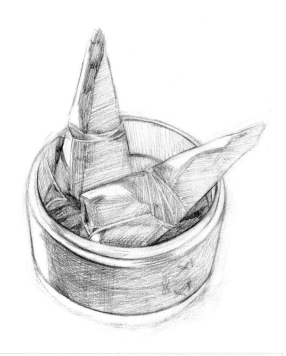

③ 根据光源方向，确定粽子和蒸笼的暗面，画出明暗交界线和投影形状。

④ 对粽子和蒸笼的暗面进行排线，建立大致的明暗关系。

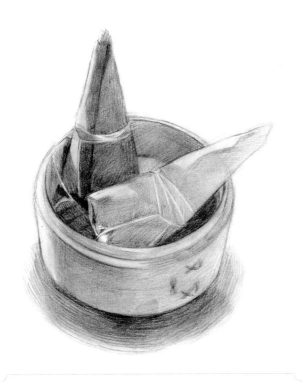

⑤ 用纸擦笔揉擦画面，表现出粽子和蒸笼的质感。再完善蒸笼的投影，以表现出蒸笼的立体感。注意粽子灰面的调子要丰富。

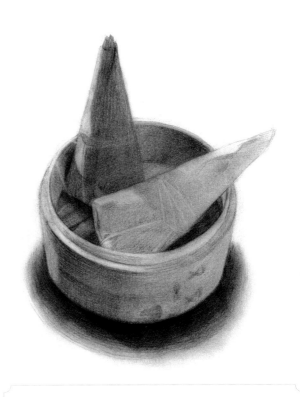

⑥ 继续揉擦画面，使画面协调、统一。注意粽子和蒸笼的色调对比。

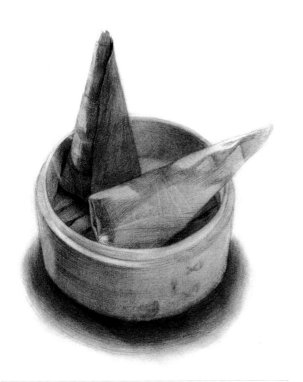

⑦ 调整画面的对比关系，刻画画面中颜色最深的部分，进一步表现粽子和蒸笼的质感，拉开画面的主次关系。

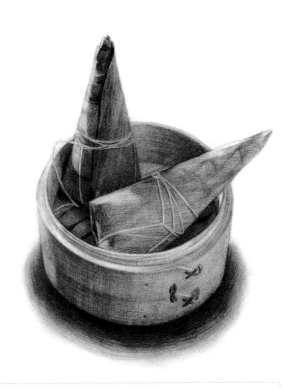

⑧ 刻画蒸笼的细节，同时保持整体色调。再用橡皮擦出绳子的质感和蒸笼的亮面。

臭豆腐

　　臭豆腐是一种极具特色的中国传统小吃，具有"闻起来臭、吃起来香"的特点，千百年来深受广大群众的喜爱。中国各地都有臭豆腐，其中以南京和长沙的臭豆腐最为出名。臭豆腐的做法是：先将豆腐放进调制好的卤水里进行腌制，待其发酵后捞出，这时豆腐已经产生了奇异的臭味，再将其放入锅中油炸，即可成为一道美味臭豆腐。

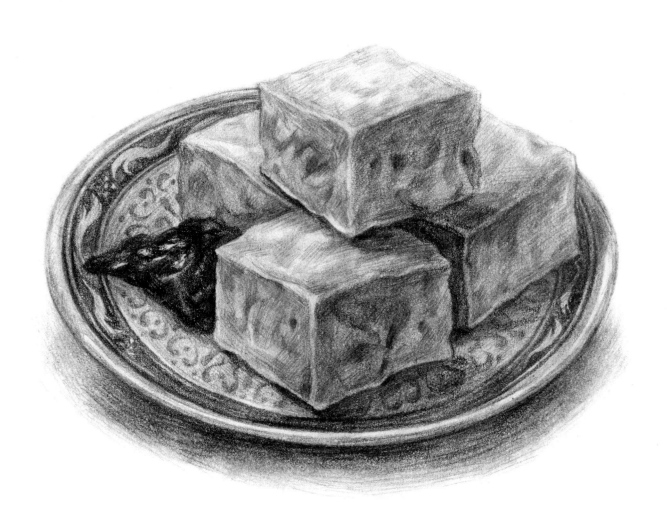

步骤分解

① 用长直线概括出臭豆腐、蘸料和盘子的大致位置和形状。

② 擦除多余的线条，将笔削尖，用细线勾勒出所有物体的轮廓。注意线条粗细要均匀。

③ 根据光源的方向，画出每个物体的暗面和投影。

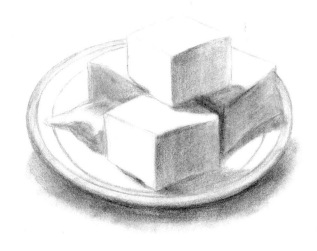

④ 用纸擦笔揉擦暗面和投影，使画面的层次过渡更加自然。

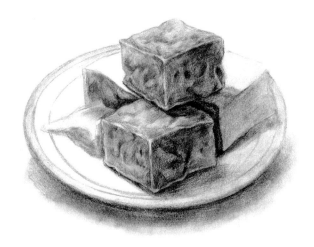

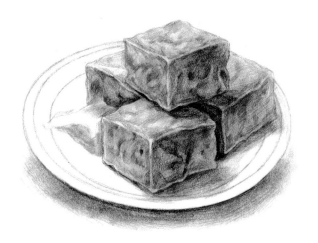

⑤ 刻画前面的两块臭豆腐。注意要刻画出臭豆腐上的纹理，以表现出其质感。同时注意近实远虚的透视关系。

⑥ 刻画后面的两块臭豆腐。注意这两块臭豆腐的质感比前两块臭豆腐要虚一些，以突出整个画面的空间感。

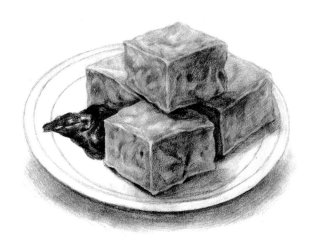

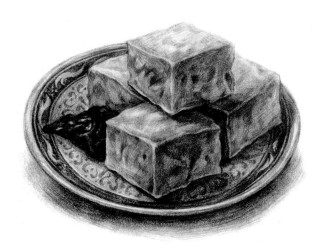

⑦ 刻画臭豆腐旁边的蘸料。注意蘸料的固有色要深，以平衡整个画面的黑白灰关系。

⑧ 刻画盘子及其花纹。注意刻画盘子时要遵循透视规律；刻画花纹时，可先勾勒出花纹的大致形状，再逐一进行填色。调整画面，完成绘制。

红糖糍粑

红糖糍粑是一道用糯米、红糖和黄豆粉制成的传统小吃，多见于川渝地区。红糖糍粑营养丰富，口感软糯香甜，老少皆宜。其做法为将糯米煮熟，捣成糍粑，切成小块，再下锅油炸至金黄，最后撒上红糖水和黄豆粉即可食用。糍粑的金黄配上红糖水的色泽，使这道小吃具有十分诱人的光泽，无论从外观上还是味道上，都十分受大众喜爱。

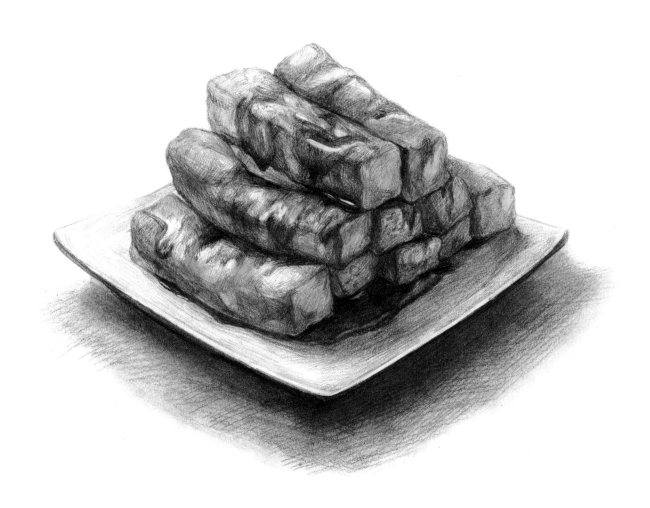

步骤分解

① 先仔细观察红糖糍粑的外形特征，再用直线概括出红糖糍粑和盘子的基本形状。

② 擦除多余的线条，用细线勾勒出每个红糖糍粑的具体形状，再画出盘子的具体形状。

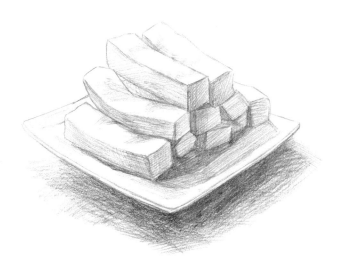

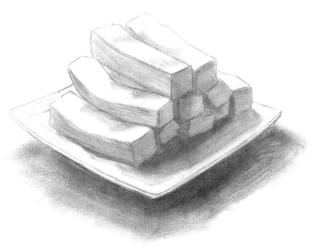

③ 分析光源方向，可知光源是偏顶光。据此，将红糖糍粑、盘子的暗面和投影归纳出来，再铺上细腻的调子。

④ 用纸擦笔揉擦画面，统一暗面。注意亮面无需多画，初步建立黑白灰关系。

⑤ 刻画前面的两个糍粑。要注意表现出糍粑上红糖的高光质感，同时要注意红糖固有色与糍粑固有色之间的差别。

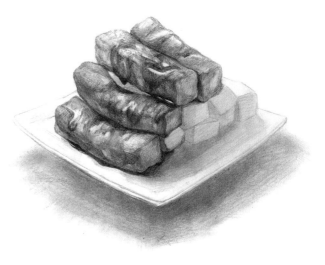

⑥ 用同样的方法刻画顶部的两个糍粑。注意用笔要细腻，要表现出红糖流动的感觉。

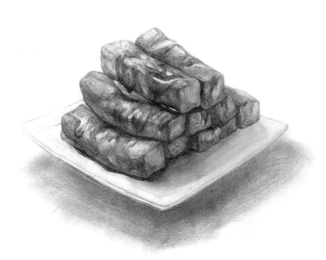

⑦ 刻画剩下的五个糍粑。因为它们不处于视觉中心，而且比较靠后，所以在刻画的程度上不能强过顶部与前面的糍粑。

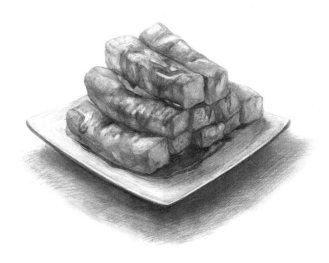

⑧ 刻画盘子里的红糖以及盘子上的高光。可用硬橡皮擦出硬朗的白线条来体现盘子的质感。最后处理画面的细节并调整画面关系。

煎 饺

　　煎饺是中国北方地区的传统美食之一。它的做法十分简单，先将和好的面擀成薄面皮，再包上肉馅等辅料，入蒸锅蒸熟后取出，再入煎锅煎至金黄色即可。随着烹饪技术的不断发展，煎饺内的馅料也日益丰富，可以根据个人的口味和喜好进行选择。

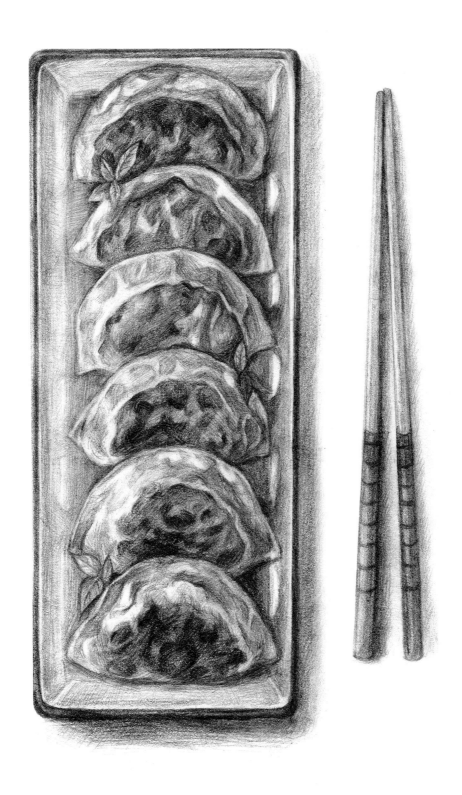

步骤分解

① 概括出煎饺、盘子和筷子的位置和大致形状。

② 擦除多余的线条，用细线勾勒出煎饺、点缀物和盘子的具体形状，再用长直线勾勒出筷子的具体形状。

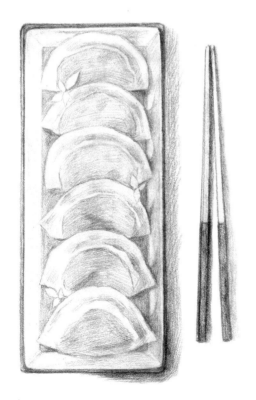

③ 根据光源方向，分出画面的受光面和背光面。再用笔斜排暗面和投影。

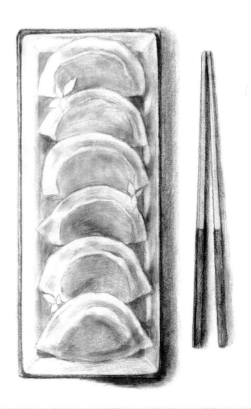

④ 用纸擦笔顺着煎饺的结构揉擦，处理暗面和投影的深浅，区分物体固有色的变化。

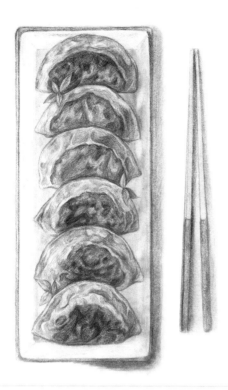

⑤ 根据固有色对煎饺进行深入塑造。注意排线要细腻，煎饺的部分颜色需加深，饺子皮的褶皱也要仔细地刻画出来。

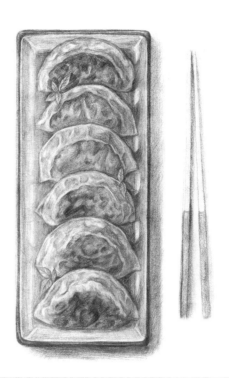

⑥ 刻画盘子的细节。可使用硬橡皮的尖角擦出高光，塑造出盘子的质感和立体感。

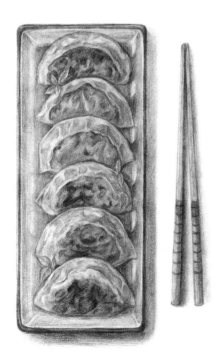

⑦ 刻画盘子的投影和筷子的细节。再添加一些小细节来区分每个煎饺，使画面更完整、丰富。

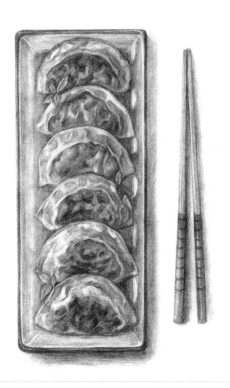

⑧ 继续完善整个画面的细节，强调画面的光感和主体物的质感。

绿豆糕

　　绿豆糕是中国传统特色糕点之一。在制作方法上，南北地区差异较大，南方添加油脂，北方则不加。绿豆糕口感绵软细腻，具有绿豆自带的微微甜味，颜色是比较自然的豆黄色。它具有清热解毒、消暑止渴等功效。相传中国古代先民为求身体康健，在端午节时会将其与雄黄酒、咸鸭蛋、粽子一起食用。

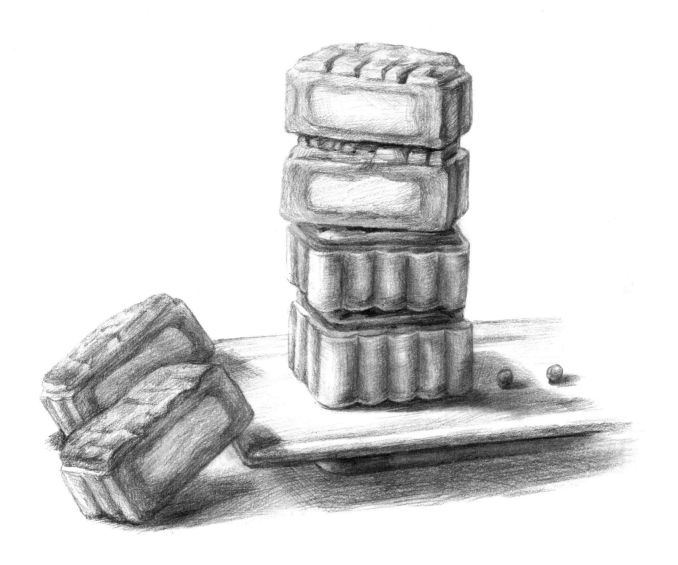

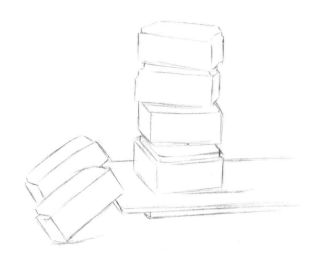

① 概括出绿豆糕、盘子的大致位置和形状。

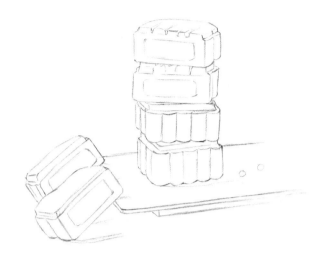

② 添加两颗绿豆，用削尖的 2B 铅笔刻画出绿豆糕的细节，再刻画出盘子的厚度。

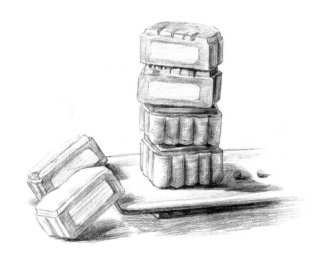

③ 确定整个画面的光源方向，用 4B 铅笔铺画出每个物体的暗面和投影。

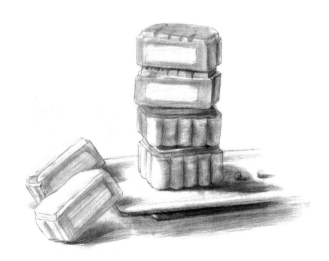

④ 用擦笔揉擦绿豆糕、盘子的暗面。注意绿豆糕的穿插、透视关系。

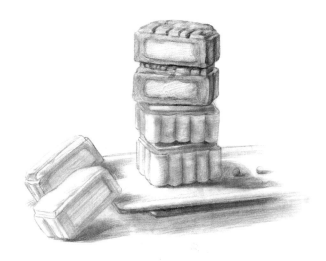

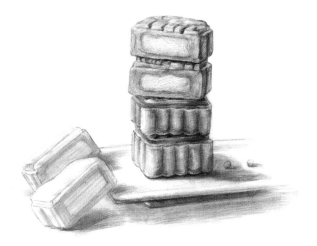

⑤ 用削尖的 2B 铅笔刻画上面的两块绿豆糕。注意着重刻画绿豆糕顶部凸起的花纹，并强化馅料与表皮之间的明暗关系。

⑥ 继续用 2B 铅笔刻画下面的两块绿豆糕。上调子时，注意保持绿豆糕整体的形状走向和透视关系。

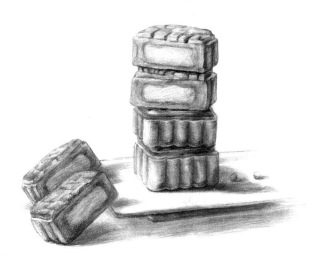

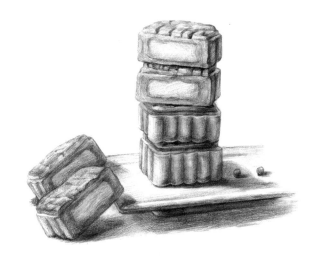

⑦ 用同样的方法刻画盘子左边的两块绿豆糕。要注意把握整个画面的虚实关系。

⑧ 用削尖的 HB 铅笔在盘子的亮部轻轻排线，以表现其质感。再用 2B 铅笔刻画盘子底部的阴影。最后刻画两颗绿豆的细节。

咸鸭蛋

　　咸鸭蛋又称盐鸭蛋、青蛋，是中国历史极为悠久的一道菜肴，深受人们喜爱。咸鸭蛋由新鲜鸭蛋加精盐腌制而成。品质较高的咸鸭蛋，蛋壳泛微青色，蛋黄色泽红润且流油，蛋黄口感如细沙般绵密，咸味适中。咸鸭蛋在全国各地都有生产，其中高邮咸鸭蛋最为出名。高邮咸鸭蛋除供应国内各大城市外，还远销东南亚以及欧美等国，驰名中外。

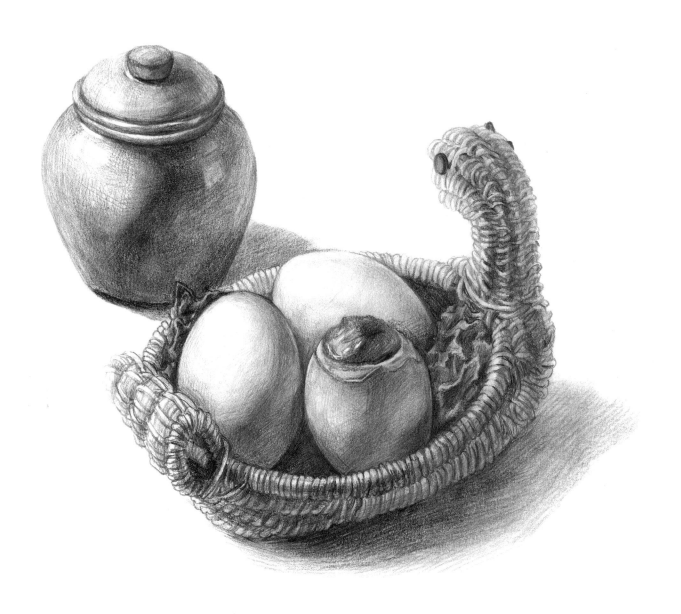

步骤分解

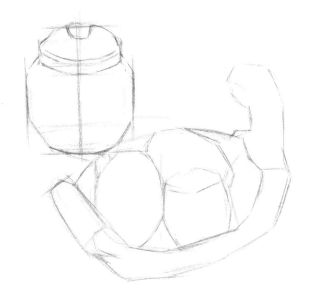

❶ 首先用直线概括出所有物体大致的位置，再用圆滑的线勾勒出咸鸭蛋、生菜、篮子和罐子的具体形状。

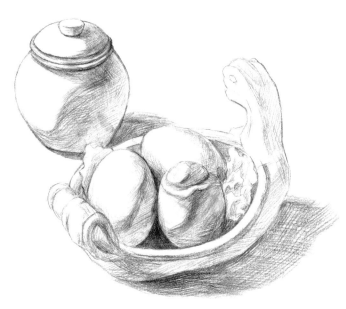

❷ 根据光源的方向，画出每个物体的暗面和投影。注意加深咸鸭蛋之间的阴影，以区分出三个咸鸭蛋的空间关系。

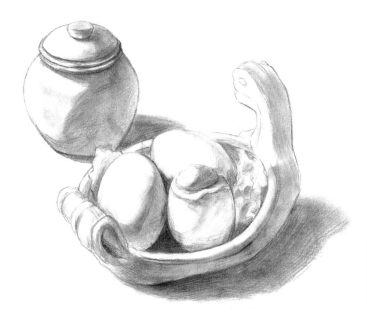

❸ 用纸巾或擦笔揉擦画中的调子，使阴影进一步融入到画面中。

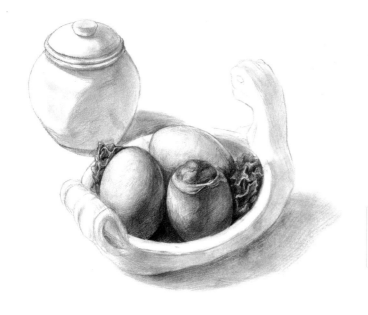

④ 刻画咸鸭蛋和生菜。注意区分每个咸鸭蛋的亮暗面，同时要注意区分右前方咸鸭蛋蛋黄的颜色与蛋白的颜色。

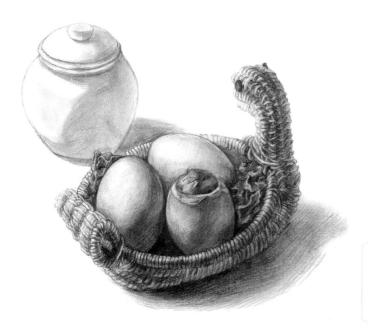

⑤ 刻画篮子。注意不要执着于篮子细节的刻画，而要注重篮子与整个画面的关系。篮子靠前的边缘要实一些，靠后的边缘可以虚一些，以突出画面的空间感。

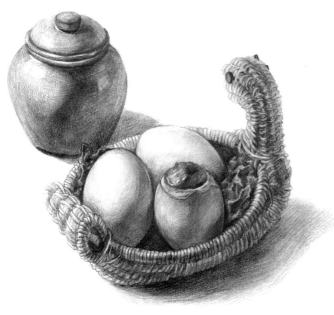

⑥ 刻画罐子。注意明暗交界线的变化，整体调子需柔和处理。最后完善画面，调整画面的主次关系，并对画面的细节进行收整。

豆浆油条

　　油条，又称馃子，是中国古老的面食之一，是一种长条状、内部中空的油炸食品。其历史最早可以追溯到唐朝以前。油条在全国各地的叫法有所不同，但做法大致相同。将发酵好的面团与盐和碱揉制后，搓成一厘米左右厚度的长条，再将其扭曲后下锅油炸，待油条呈金黄色，并且漂浮在油面上时，捞出即可。油条口感蓬松酥脆，最适合搭配豆浆一起食用，是许多人早餐的首选。

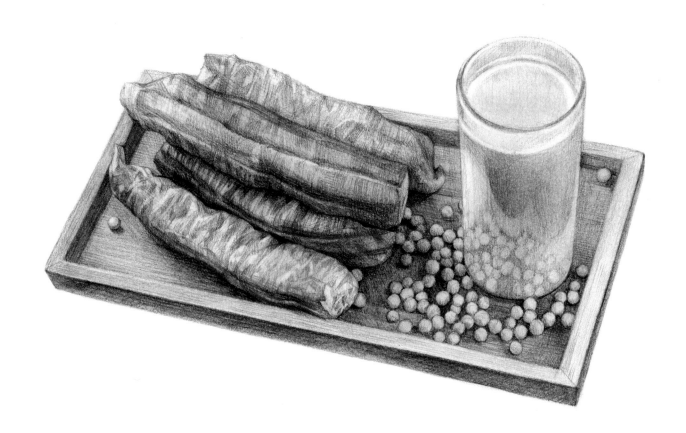

步骤分解

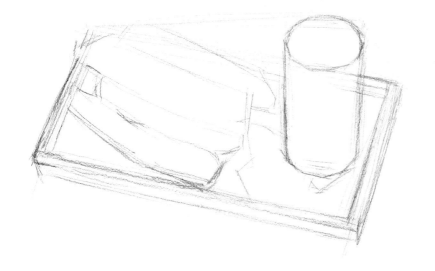

❶ 概括出豆浆、油条和托盘的大致位置和形状。

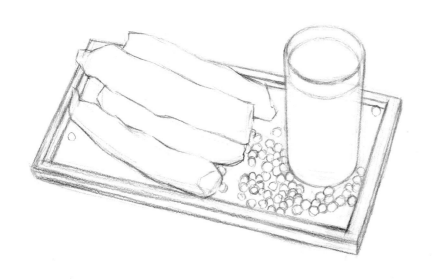

❷ 细化豆浆、油条和托盘的具体造型。再画出一颗颗的黄豆。

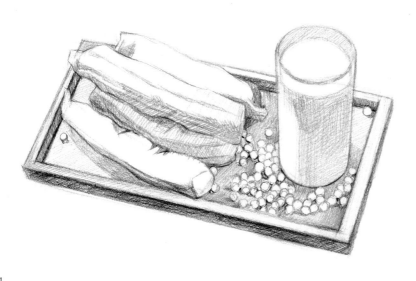

❸ 找出所有物体的亮面和暗面，画出明暗交界线。再给所有暗面都铺上一层调子，确定大的明暗关系。

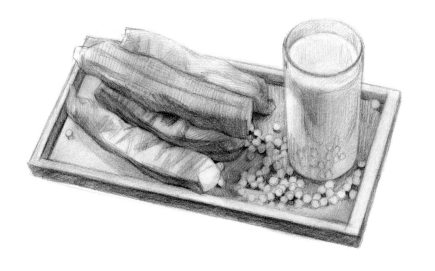

④ 用纸擦笔揉擦画面。按固有色区分豆浆、黄豆、油条和托盘暗面的颜色，以丰富灰面、亮面的层次。

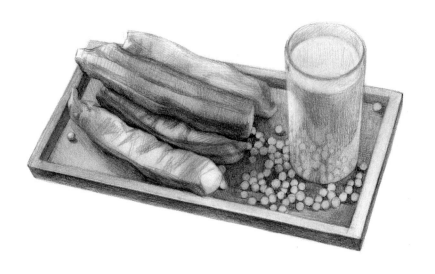

⑤ 加深画面的暗面，继续区分各个物体的颜色，以明确画面的黑白灰关系。

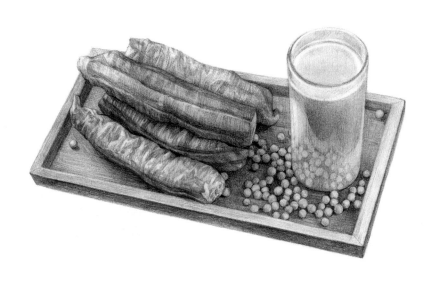

⑥ 围绕油条的形体结构进行刻画，以体现其表面的褶皱感。再丰富豆浆的细节，使画面更加完整、统一。

肉夹馍

肉夹馍是中国西北地区广受欢迎的一种民间特色小吃，以西安的腊汁肉夹馍和宁夏的羊肉夹馍最为有名。腊汁肉夹馍是西安的著名小吃，堪称古城一绝。宁夏的羊肉夹馍以羊肉为馅，羊肉飘香，馅料十足，口感外焦内软。

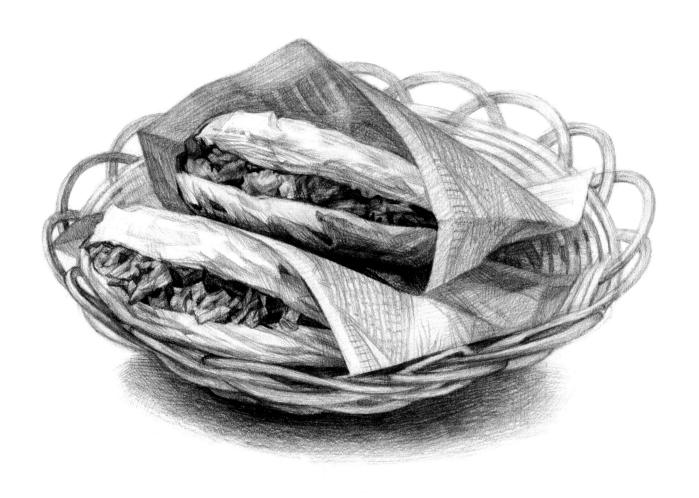

步骤分解

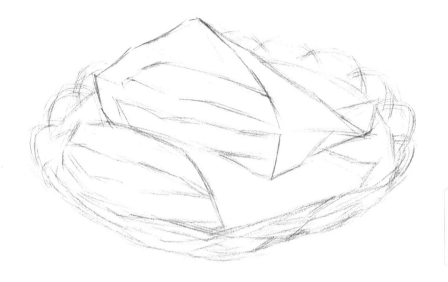

❶ 先观察肉夹馍、纸袋和编织篮，再概括出肉夹馍、纸袋和编织篮的大致形状和位置关系。

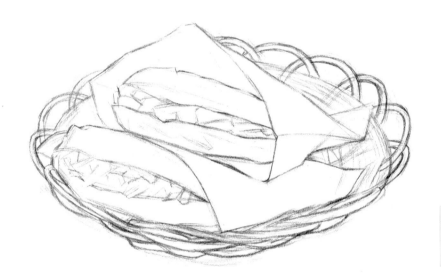

❷ 用 2B 铅笔定出肉夹馍馅料的大致分布，再勾画出编织篮的藤条等细节。

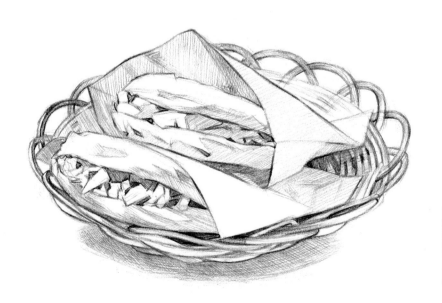

❸ 用 4B 铅笔给肉夹馍、纸袋和编织篮铺上一层浅浅的调子，再轻轻地铺出编织篮的投影。注意区分画面的明暗关系。

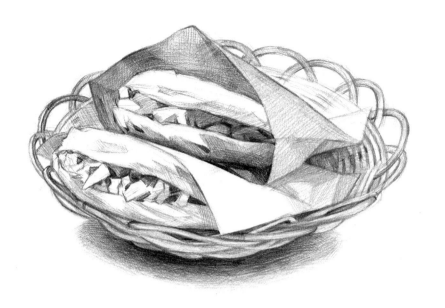

④ 继续用 4B 铅笔强化肉夹馍和纸袋之间的暗面色调，再加深编织篮的投影。

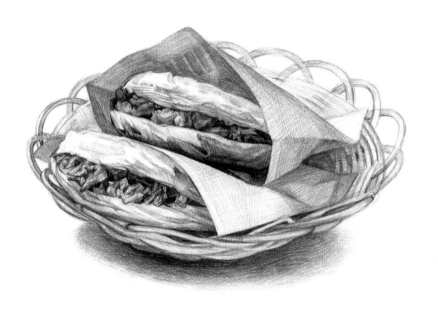

⑤ 用 2B 铅笔刻画出肉夹馍馅料的具体形态，再加深肉夹馍和纸袋的暗部。

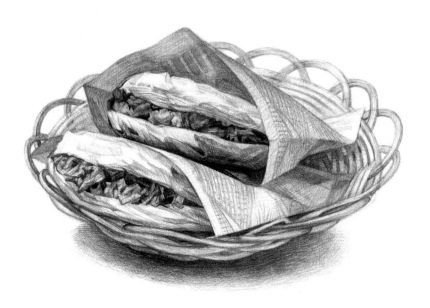

⑥ 用削尖的 2B 铅笔刻画出纸袋上的图案，注意图案要稍微虚化些。再继续用 2B 铅笔添加藤条间的阴影，并进一步统一编织篮的颜色。

月 饼

月饼是中国的传统糕点之一，又称为团圆饼、月团。中秋节吃月饼是中国的传统习俗。在古代，月饼被用作祭拜月神的祭品；在现代，月饼则作为中秋节的传统节庆食物。月饼常被制成圆形，象征着合家团圆。月饼种类很多，分为苏式、广式、京式等多种流派，其口感、口味各不相同，各有特点。

扫码看视频

步骤分解

① 概括出月饼和竹篮的大致形状和位置。注意月饼近大远小的透视规律。

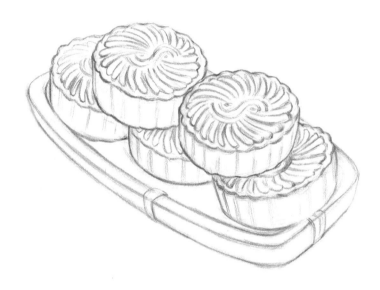

② 详细勾勒出月饼和竹篮的具体形状，再刻画出月饼上的花纹。

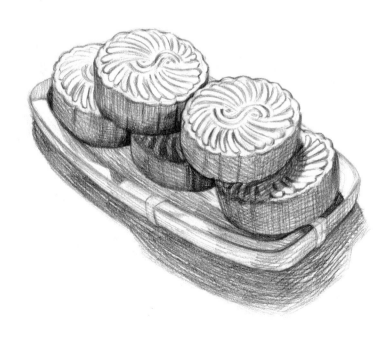

③ 观察画面的光源，找出明暗交界线，给整个画面的暗部铺上一层调子。再画出月饼和竹篮的投影。

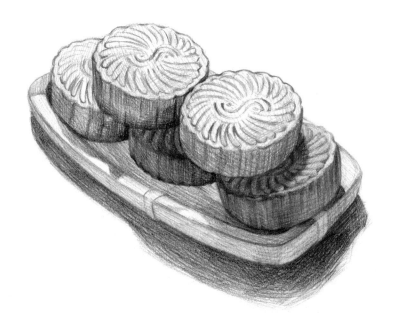

④ 丰富亮面、灰面的层次。再加深月饼、竹篮的暗面和投影，明确画面的黑白灰关系。

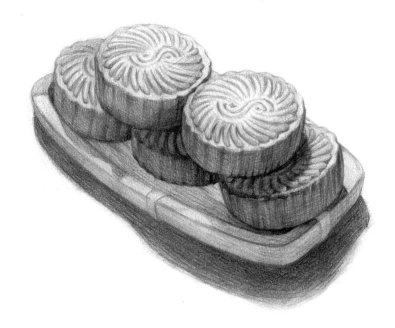

⑤ 用纸擦笔轻轻揉擦暗面和投影。再细致刻画月饼和竹篮。注意使月饼显得更加饱满。

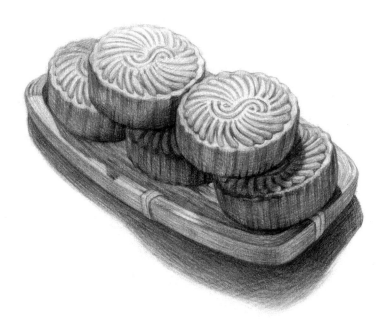

⑥ 调整花纹的细节，以表现出月饼的质感。根据近实远虚原理，虚化远处月饼的边缘，减弱对比，突出画面的空间感。

第三章 作品欣赏

火　锅

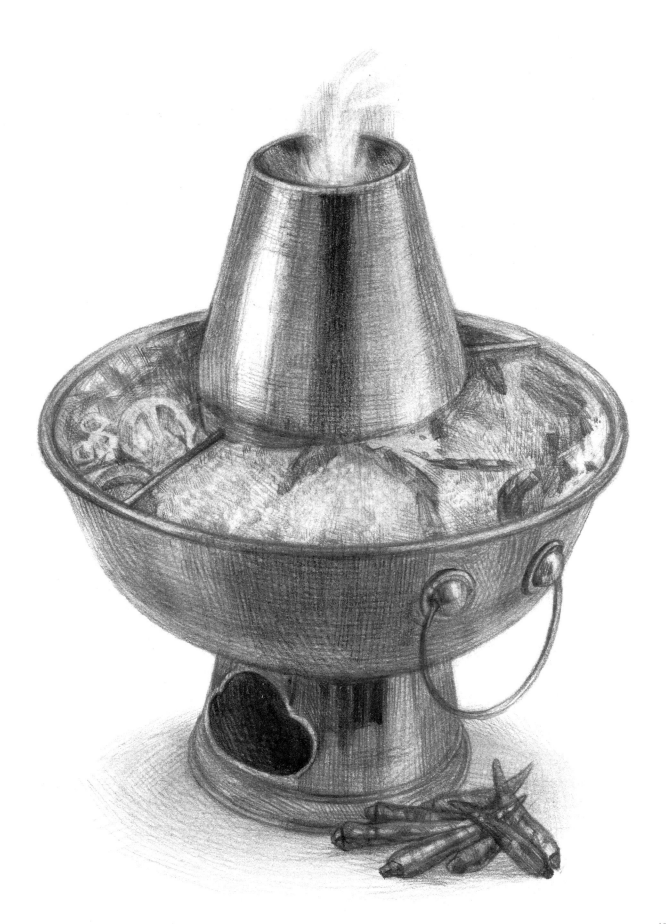

大闸蟹

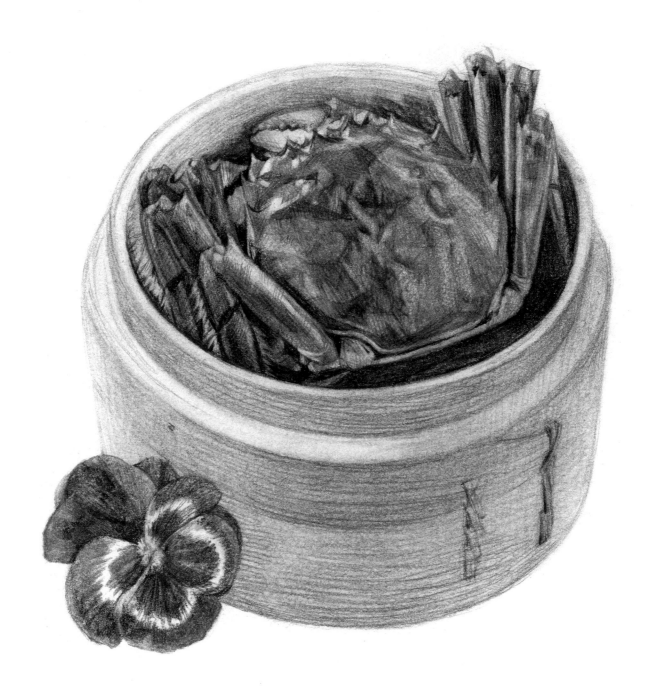

饺 子

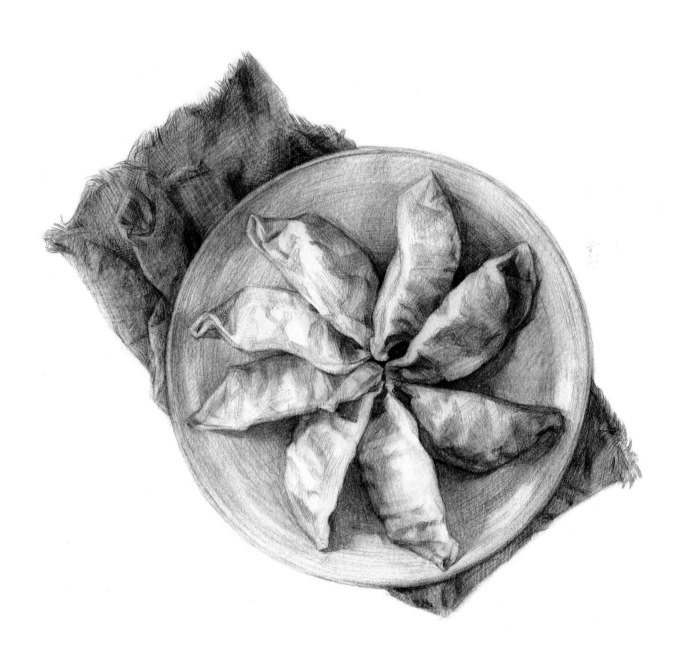

红烧肉

月 饼

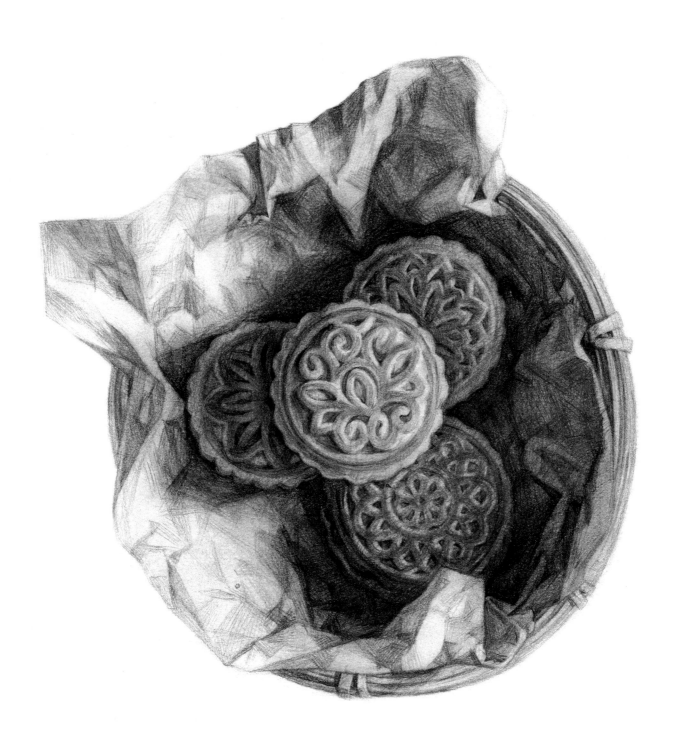

羊肉串

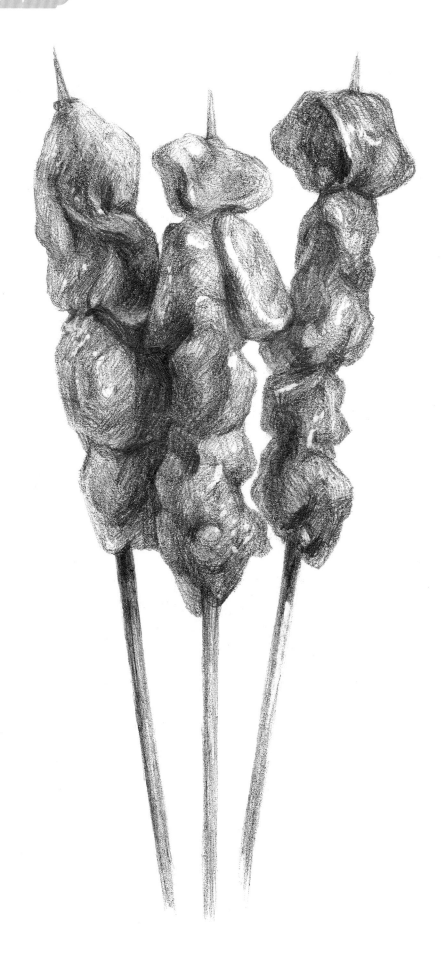

冰糖葫芦

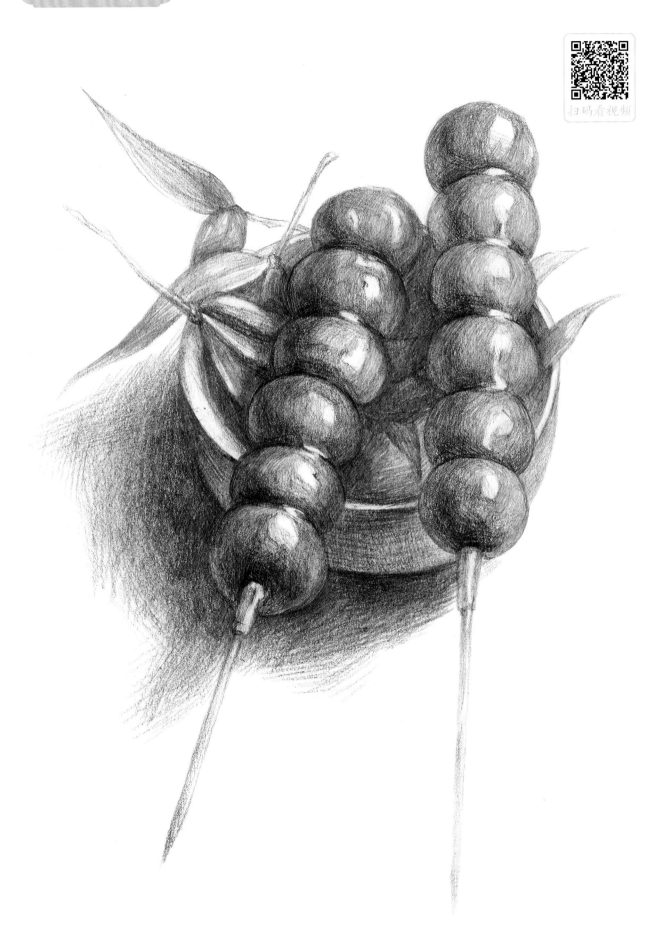

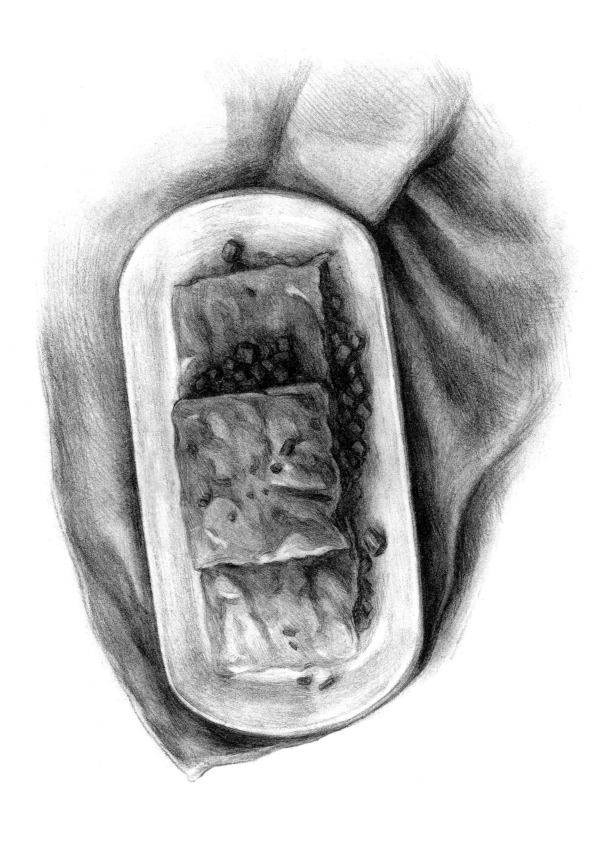

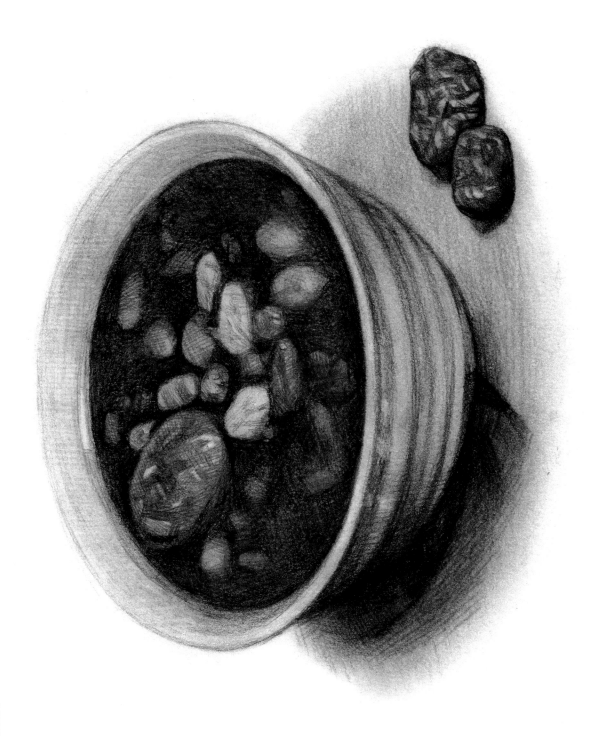

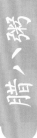

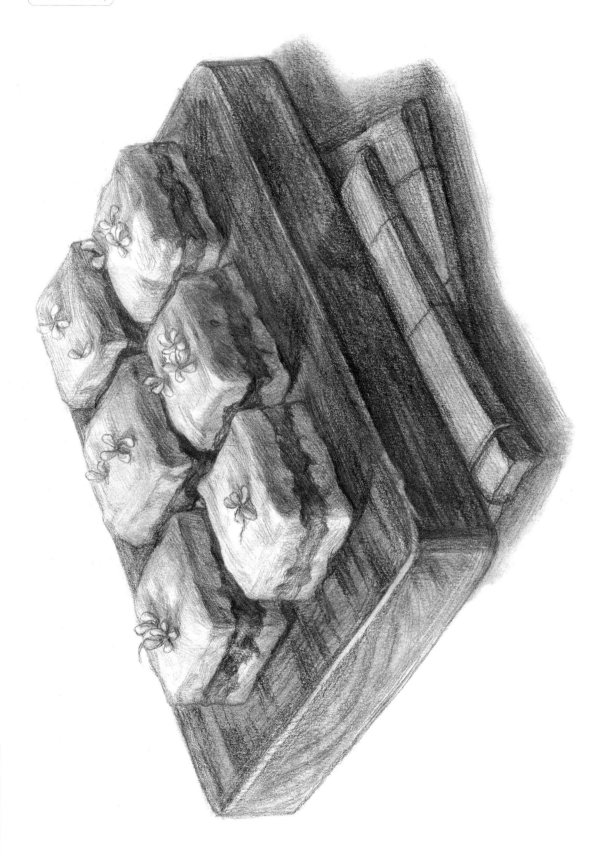

桂花糕

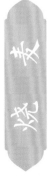

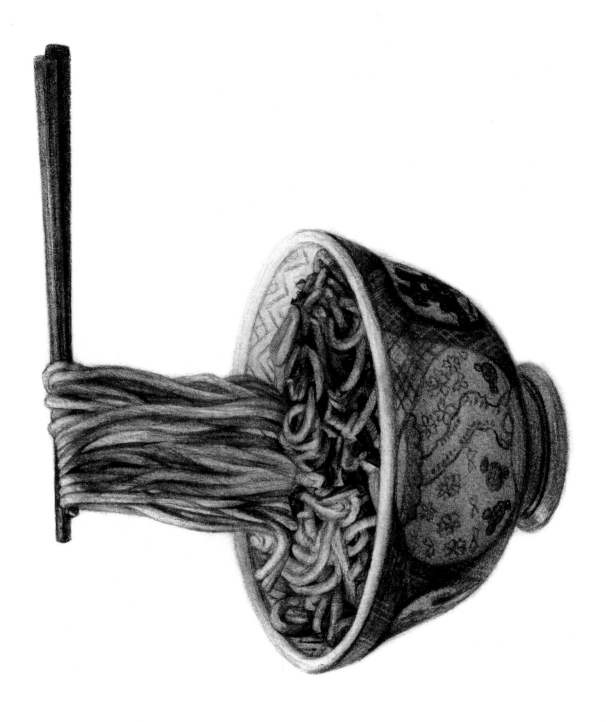

热干面

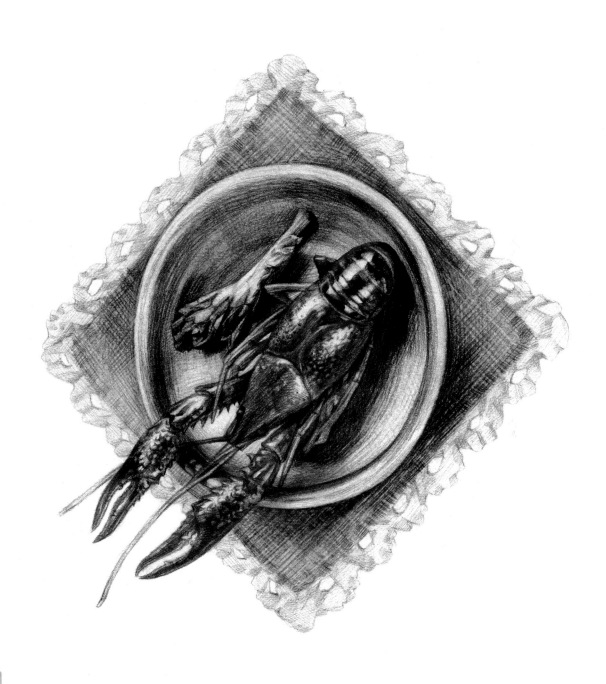

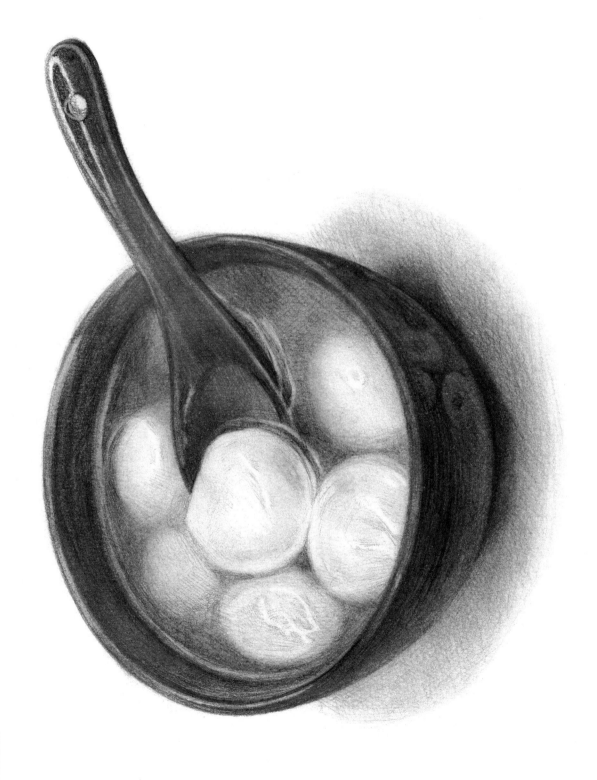

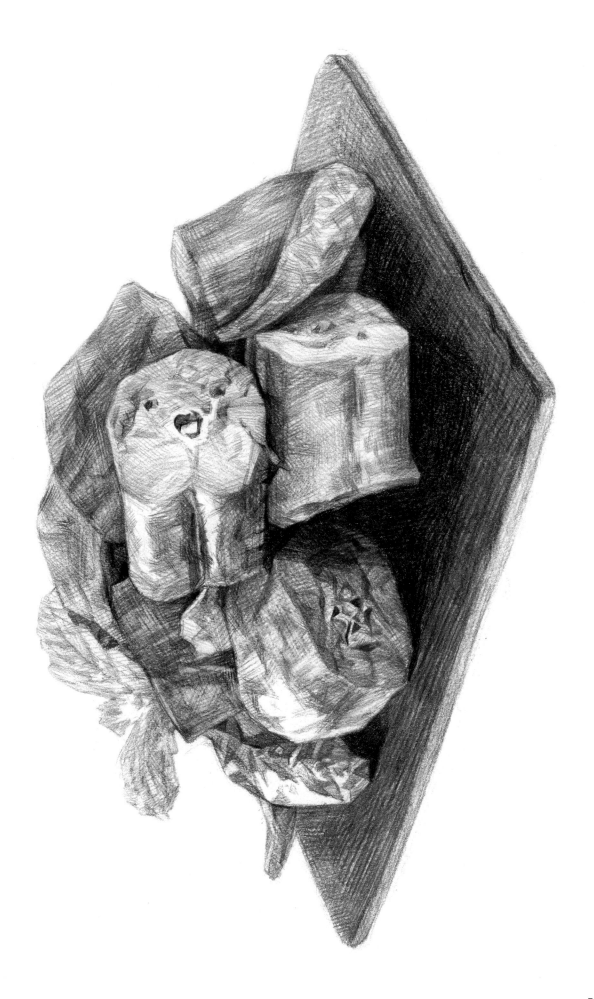

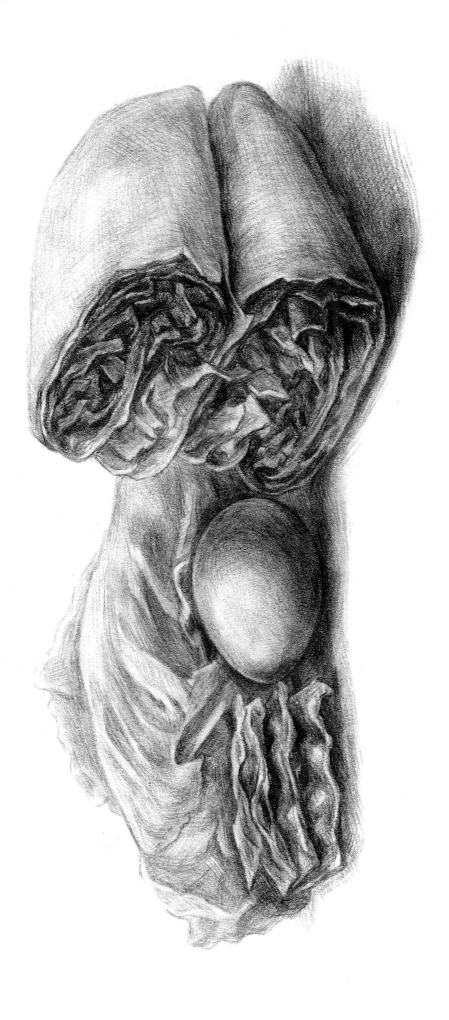

煎饼果子

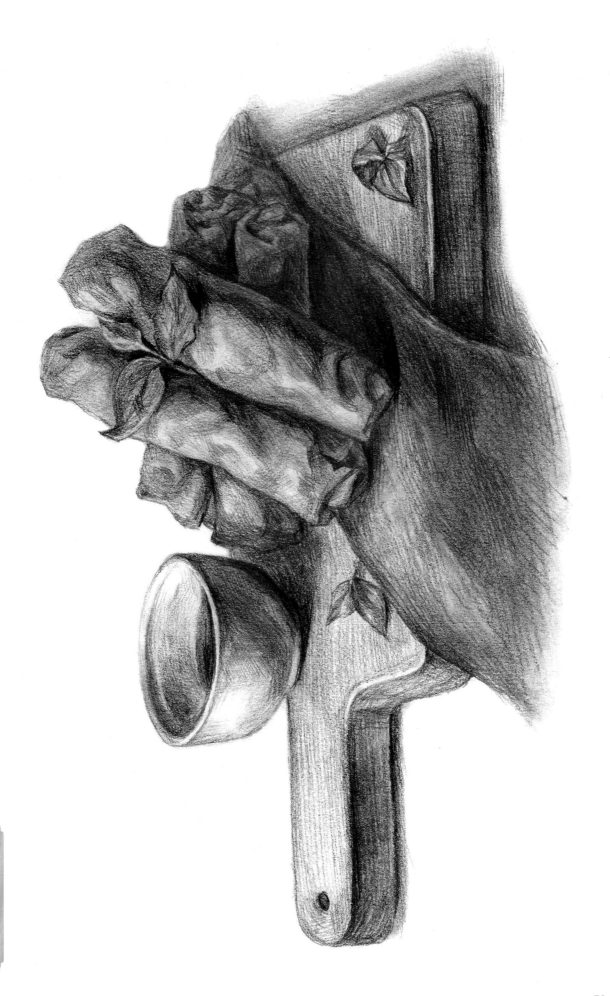

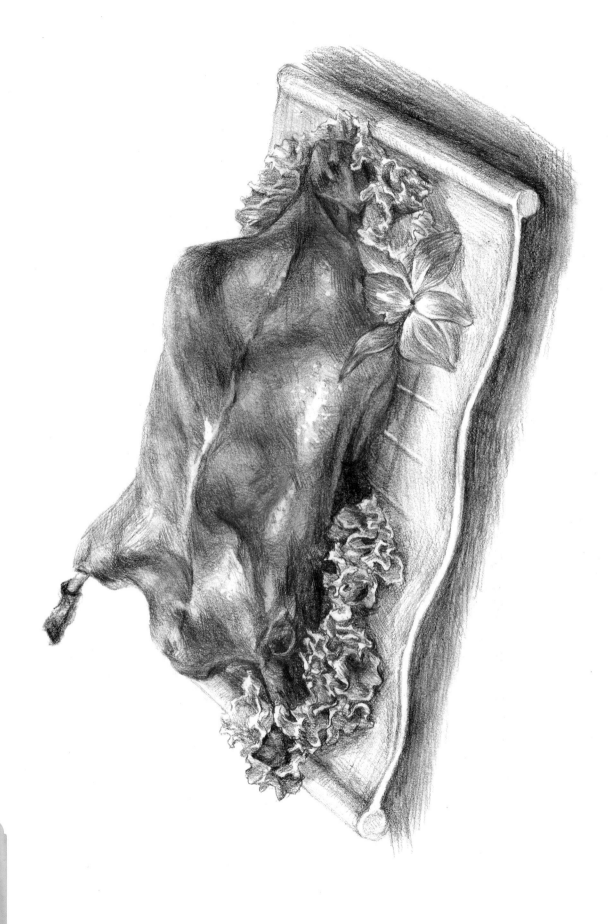

北京烤鸭